名家書法練習帖

弘一法師
董其昌
王羲之

般若心經

大風文創

目錄 Contents

一筆一畫，
臨摹字帖的好處

書法是透過筆、墨、紙、硯，將心中所想的意念，經由文字傳達出來的一門底蘊深厚的藝術。而臨帖是以古代碑帖或書法家遺墨為榜樣，進行摹仿、練習。其目的，在於體會前人的書寫方法，學習他們的運筆技巧、字形結構，進而從中領悟書法的形意合一。臨帖的好處大致如下：

增進控筆能力

在臨帖的過程中，透過一筆一畫的練習，不斷地加深我們對常用字的結構、書寫的記憶。隨著練習的次數越多，你會發現越來越得心應手，對毛筆的掌握度也變好了。

了解空間布局

書法中的空間布局，包含字與字之間，行與行之間，甚至整個作品，一直困擾著許多書法新手。而透過臨帖，各大書法家早已提供了許多的範本，練習久了，自然水到渠成，懂得隨機應變，不再雜亂無章。

建立書法風格

書法風格指的是書法作品給人的整體感覺，如蒼勁隨意、大氣磅礡、娟秀飄逸等。透過臨摹，分析比較不同字帖的差異性，等到你真正的融會貫通，確實掌握了幾位書法家的技法後，屬於你自己的書寫風格，自然就會形成。

靜心紓壓，療癒心情

臨帖不同於一般的書寫，須全神貫注，心無旁鶩地投入其中，透過一字一句的練習，從紛擾的生活中找回平靜的內心，沉澱浮躁不安的情緒，釋放壓力，得到安寧自在。

活化腦力，促進思考

臨帖時，不僅是透過雙眼來記憶字形，注重筆意，也要落實到寫字的實際動作，藉此感受前人揮毫當時的心境，這些都能刺激腦部活動，達到活絡思維、深度學習。

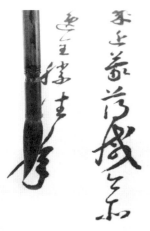

本書臨摹字帖的使用方法

抄寫經文，和寫書法有異曲同工之妙，務求調整氣息、靜心寫字。本書蒐集三位書法名師《般若心經》字帖：弘一法師的書法新美學「弘一體」，將諸家融合轉化得爐火純青的董其昌，備盡八法之妙的書聖王羲之。臨摹者一筆一畫寫《般若心經》，同時賞析名家的書藝之美，學習其中奧妙。

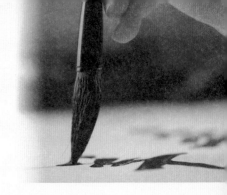

❶ 專屬臨摹設計
淡淡的淺灰色字，方便臨摹，讓美字成為日常。

❷ 大意解說
逐句臨摹同時了解經文白話解釋。

一行一臨摹，輕鬆練好字

❸ 照著寫，練字更順手
以右邊字例為準，先照著描寫，抓到感覺後，再仿效跟著寫，反覆練習，是習得一手好字的不二法門。

❹ 全文臨摹練習，循序漸進寫好字
練字也練心，把經文每一句的深層意義，印記於心。

Part 1

———

書法大師寫《般若心經》

書風各異的名家寫《般若心經》，同樣的恭敬與法度，展現佛教經典與書法精髓。

博學精藝的書法高僧——弘一法師李叔同

弘一法師（1880年—1942年），俗名李叔同，出家後法名演音，號弘一，晚年又號晚晴老人。弘一法師李叔同，集中國傳統藝術與佛教文化於一身，遁入佛門後仍勤於書法，是近代佛教史上優秀傑出的書法高僧。

石鼓文入門，二十文章驚海內

李叔同出身天津官吏之家，父親為清同治年間進士，任吏部主事，家族同時經營鹽業和銀號，家境富裕。李叔同六歲啟蒙，學習中國經史典籍、詩詞歌賦，八歲開始學習書法，初臨《石鼓文》。

《石鼓文》是中國現存最早的石刻文字，出現年代一說是周代，一說是戰國時期秦代，《石鼓文》承襲西周金文、先秦大篆，而後演變為小篆書法，被視為是小篆的前身，以圓潤、周正、均衡的筆法見長，受歷來篆書學習者喜好。「石鼓文藝術」影響學習者在於書法、繪畫藝術有更深厚的啟迪，許多傑出的書畫家便是如此，如：以篆文書法「寫」入繪畫為作品特色，引領「海上畫派」的近代畫家吳昌碩，其作品《花卉十二條屏》，於2005年售價高達美金二百萬元。

以《石鼓文》入門開始習書的李叔同，同時也開啟他對於書法藝術的喜愛。天資聰穎的李叔同，十三歲已經開始研習各朝書法，以魏書為主，書名初聞於家鄉文壇。十五歲的李叔同，飽讀詩書之際，吟誦出詩作「人生猶似西山日，富貴終如草上霜」，嶄露他在中國文學的造詣。

年輕時期的李叔同才華洋溢，對於書法、丹青、音律、詩詞、金石的濃厚興趣和追求，留日歸國後，更進一步成為中國新文化運動的推動者，致力於將西方的油畫、鋼琴、話劇引進中國音樂與藝術教育。任職美術教師時，第一個引進男子模特兒裸體寫生。創立中國第一個話劇團體「春柳社」，首演《茶花女》。擔任雜誌編輯，開創圖文廣告的流行。他也創作許多歌曲，其中一首《送別歌》，歌詞「長亭外古道邊，芳草碧連天⋯⋯」傳唱至今，依然動聽。

李叔同集詩、詞、書、畫、篆刻、音樂、戲劇、文學各領域，全都有令人驚艷的表現，後人總結他是「二十文章驚海內」的天才，是燦爛耀眼的藝術家、教育家，帶領中國走向新思想的年代。

一心求佛智，書法伴古佛

李叔同對於佛教「漸有所悟」，緣於文學家夏丏尊分享日本雜誌

李叔同出家前的書體瀟灑挺拔

成為弘一法師，書體安逸淡泊

介紹「斷食」以修身養性之法，李叔同在試驗「斷食」前，曾作詞「一花一葉，孤芳致潔。昏波不染，成就慧業。」之後開始茹素。李叔同常和「一代儒宗」國學大師、書法家、篆刻家的馬一浮交流，而後受其助緣，決定出家。

三十九歲的李叔同，在杭州虎跑定慧寺出家，成為弘一法師。出家前，李叔同把過去畫作和金石全部送出，不再創作，決定只保留他最愛的書法。李叔同的藝術審美表現，完全在他的書體呈現，似有西洋畫的影子，創造出另一種書法美感，成為今古唯一的「弘一體」。

弘一法師潛心鑽研佛教南山律宗，著有《四分律比丘戒相表記》、《南山律在家備覽》，有系統地整理律宗律學，被佛門弟子奉為律宗第十一代世祖。

晚年書體平易安詳

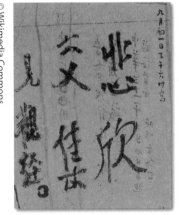

「悲欣交集見觀經」弘一法師最後墨寶

禪宗美學的書畫大家——董其昌

董其昌（1555年—1636年），字玄宰，號思白、思翁，別號香光居士，直隸松江府華亭縣人（今上海松江區）。明朝萬曆年間進士，官至南京禮部尚書，是晚明時期著名的繪畫家、書法家、收藏家。

廣納各家精髓，筆法多變自成一派

董其昌十七歲參加松江府會考，被主考官認為字寫得太差，落得第二名，因此發憤學習書法，向學松江府人士陸樹聲、莫如忠，打開董其昌於書法、繪畫融入禪學的新世界。

陸樹聲官至禮部尚書兼翰林院學士，人品學養皆受人尊敬，萬曆初期的攝政大臣張居正意欲重用，當時把持皇宮的大太監馮保卻數次戲耍陸樹聲，陸樹聲看不慣這樣的官場，以養病為由辭官回鄉，以茶、書、禪相伴安居，熱心鄉野事務，成為當地稱頌的社會賢達。

莫如忠為浙江右布政使，其書法評價極高，尤其是草書。《松江志》記載：「如忠書法以二王為宗，書勢若龍蟠虎臥。」

董其昌學習過許多名家書法，初學顏真卿的楷書《多寶塔碑》，之後驚艷於王羲之《官奴帖》唐摹本，改學有「唐初四大家」稱號的虞世南，虞世南得王羲之七世孫、書法名家智永的真傳。而後開始學習「鍾王」書法：小楷創始者、「鍾體」書法的鍾繇，以及「天下第一行書」王羲之。又學習唐代行書碑法大家李邕、楷書「柳體」柳公權。

整理歸納董其昌的書法，五十歲前勤學各家書法，尤以書聖王羲之《蘭亭集序》、《聖教序》風格為主，結字方正。五十歲後個人風格逐漸成型，結字斜倚，筆勢有外放之姿。晚年七十歲以後，已然自成一派，結字以欹為正，筆法含蓄，不見火氣，有返璞歸真之態，後世評其特色為「平淡天真」。

平淡中見意境，禪學妙悟

董其昌一生書法作品無數，有楷、行、草書各體，代表作品有小楷書《月賦》，但傳世的書法作品以行書居多，董其昌曾說：「吾書無所不臨仿，最得意在小楷，而懶於拈筆，但以行草書行世也。」

《明史・文苑傳》有記載評價當時同為松江府人士的幾位書法家：「陸深、莫家父子皆以善書稱，其昌後出，超越諸家……」清朝康熙皇帝尤其鍾愛臨寫、蒐羅董其昌書法字帖。

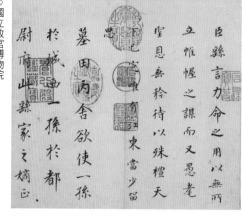

© 國立故宮博物院
董其昌臨鍾王帖，董其昌一生鍾愛鍾王法帖，學有所成後，用筆結字已然是董氏書風。

董其昌亦擅長水墨山水畫，師法五代南唐畫家董源、元代山水畫家代表倪瓚，又因為修習佛家禪宗，隱約在畫筆下呈現的禪宗美學，筆法清秀恬適，用墨溫潤明潔，成為「華亭畫派」代表人物，深刻影響明末清初畫壇畫風。傳世作品如《關山雪霽圖》、《秋興八景冊》、《江干三樹圖》、《山川出雲圖》、《山居圖》，後世評價為明代繪畫的巔峰之作。

董其昌從政時，正逢神宗皇帝三十年不上朝的「萬曆怠政」，皇帝放任官吏與宦官結黨對立，朝廷黨爭不斷，董其昌因官場鬥爭受到許多抹黑迫害，最終引退還鄉，修習佛法禪學以度苦厄心境，尋求清淨。董其昌抄寫《般若波羅蜜多心經》時自題：「寫經俱用正書，以歐顏為法，欲觀者起莊敬想。」

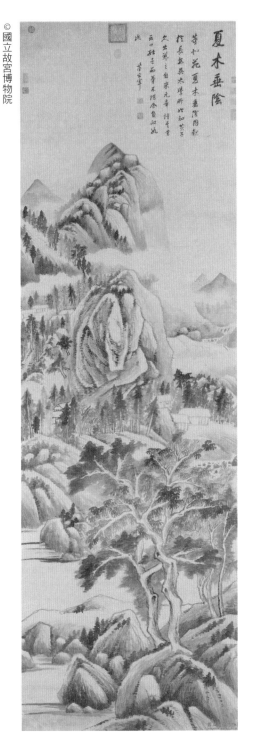

©國立故宮博物院
《夏木垂陰圖》，以變化多端的墨色，表現山川氣勢，為董其昌傳世繪畫傑作。

盡善盡美 一代書聖——王羲之

王羲之（303年—361年），字逸少，東晉時期官拜右軍將軍，人稱王右軍。王羲之出身琅琊郡臨沂（今山東）望族，書香傳家，族人多擅書法，王羲之的書法更是箇中翹楚，代表作《蘭亭集序》、《快雪時晴帖》，有「行書第一」之稱，楷書《樂毅論》為「楷書第一」，草書範本《十七帖》、《桓公破羌帖》，被後世尊為「書聖」，學習書法者必定臨摹王羲之法帖。

掃素寫道經，筆精妙入神

七歲時的王羲之已能寫得一手好書法，老師衛鑠，是當代著名的女書法家，人稱衛夫人，衛夫人師承鍾繇，楷書即是由他衍化而廣大流傳。後世稱書法界兩大家「鍾王」，即指鍾繇和徒孫王羲之。衛夫人著有《筆陣圖》，訂定楷書筆劃順序，對於後世練習書法的基本功「永字八法」（有一說出自王羲之）有深遠影響。

《蘭亭集序》唐馮承素臨摹之神龍本，被認為是最接近正本的摹本。現藏於北京故宮博物院。

學習書法的王羲之，領悟力極高，從一些流傳的軼事可佐證。王羲之幼時見到父親小心珍藏、認真研讀的東漢蔡邕《筆論》，父親原本不認為當時的王羲之能領悟多少書中精妙，王羲之向父親求了半天才得，而後依書勤奮練習筆法，僅一個月就進步許多，令得衛夫人向王父讚嘆：「近觀是兒書，集有老成之智，必見筆訣也。」老師衛夫人已預見王羲之將來的書法造詣，必有成就。

後世還流傳許多有關王羲之的書法故事，有句成語「入木三分」，主角正是王羲之。由於王羲之的伯父是東晉初期輔政大臣，當時皇室或朝廷的重要職務多由王氏子弟擔任。有一次王羲之替皇帝寫祭文，寫在木板上，結束後工人要擦去筆跡，意外發現王羲之的筆力太重，墨汁竟然已深深透入木板，因而有「入木三分」這句成語。

還有「王羲之書換白鵝」的故事，讓王羲之因此創作出楷書名作《換鵝帖》。王羲之有次見到道觀裡的鵝群走路，竟看得入迷，彷彿從鵝走路的搖擺姿勢，似乎有所領悟，找到另一種執筆、運筆的竅門。王羲之欲向道士買鵝，道士的條件卻是請王羲之書寫道家修煉的經典《黃庭經》，王羲之欣然為道士抄經。後來這部《黃庭經》又稱《換鵝帖》，被奉為「右軍正書第二」，唐代詩人李白作詩：「鏡湖流水漾清波，狂客歸舟逸興多。山陰道士如相見，應寫黃庭換白鵝」。

書聖心經，重現臨池藝術之美

王羲之入門學的是鍾繇一派正體楷書，而後又學習東漢「草聖」張芝的書法。張芝代表作有《冠軍

帖》，其草書字體由「章草」演變而來，融合草書和楷書，稱「今草」。「章草」的典故來自漢元帝時期的黃門令史游作《急就章》，為學童識字用書，同時也改變當時漢朝的隸書主流，筆畫演變成隸書加草書；「凡草書分波磔者名章草」，類似行草，但難寫的字則簡化不多。張芝的「今草」，上下連寫，寫字變快，每個字都有簡化的規則。王羲之法帖《十七帖》、《桓公破羌帖》，被視為草書學習者的入門範本。

漢字書法從秦朝到東晉時期，從隸書到楷書、章草，一直是文字實用的範疇，書風質樸，王羲之的楷書、行書、草書經過他的衍化後，書風轉為細緻、結構多變，有了審美意涵，將書法提升到美學的層次。歷史上有兩次尊崇王羲之書法的風潮，一次是南朝梁，梁武帝蕭衍評論：「王羲之書，字勢雄逸，如龍跳天門，虎臥鳳闕。」另一次在唐朝，唐太宗李世民讚譽：「詳察古今，研精篆素，盡善盡美，其唯王逸少乎！」從此將王羲之推上書法家第一人的位置。

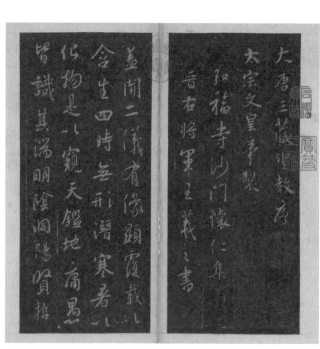

◎國立故宮博物院
《聖教序》由弘福寺僧懷仁，集唐內府所藏王羲之書蹟而成，是後世臨書範本，原碑已斷裂，此為清宮所藏宋拓本。

唐代時期佛教盛行，唐太宗撰寫《大唐三藏聖教序》，讚揚玄奘大師西行取經及翻譯的功勞。當時王羲之的真跡字帖已多有佚失，沙門懷仁費時多年蒐集王羲之書法字跡，或拓印、或臨摹，潛心鑽研王羲之筆意，鈎摹一筆一畫極盡考究，集王羲之行書的《懷仁集王羲之書聖教序》，又稱《唐集右軍聖教序並記》，於唐咸亨3年（672年），由諸葛神力、朱敬藏鐫刻成碑文，現存王羲之行書《般若波羅蜜多心經》，即出自於此。明代史學家王世貞評論：「備盡八法之妙。」《聖教序》可說是集王字大成，是後世學習王羲之行書的經典法帖。

《般若心經》全文品讀及註釋

《般若波羅蜜多心經》常被簡稱《心經》，完整原名《摩訶般若波羅蜜多》，從梵文直譯的意思為「用廣大的智慧，全方面探究宇宙真理，追求圓滿果位，去到永恆的彼岸」。佛說《心經》，緣起於菩薩在靈鷲山被弟子們圍繞著，大家都想求涅槃之道。當時觀世音菩薩正在觀修「般若波羅蜜多」，因而以《心經》向弟子解說。

《心經》字字精闢，闡釋空性、認識空性，從而斷除煩惱，修證智慧，以得圓滿資糧，通往涅槃，意即修得無上的菩提果位。

唸《心經》、讀《心經》、寫《心經》，最大的幫助是緩解焦慮和不安，進入安靜、清淨的心境，達到放鬆身心的功效。再進階則是一種修行的方式，啟發觀照自我，以提升智慧的高度，追求更高層次的精神覺悟。

此為《般若心經》目前存世最古老的梵文貝葉經抄本，原本在日本法隆寺，現於東京博物館收藏。

《般若波羅蜜多心經》

※節錄自弘一法師1938年於福建泉州大開元寺講經內容

註釋

▼ 般若：梵語，譯為「智慧」。平常人的小聰明、學者研究學問，都可以說有智慧，但與佛法無涉。「般若」是照見五蘊皆空，能除一切苦，真實不虛的大智大慧。

▼ 波羅蜜多：梵語，譯為「到彼岸」。以渡河來做比喻，動身處為「此岸」，想要去的地方是「彼岸」，就需要以舟渡河到彼岸。此岸代表輪迴生死，須依般若舟，乃能渡到彼岸。彼岸代表圓滿佛果，因而離苦得樂。

▼ 心：比喻為「般若波羅蜜多之心」，心為一身之必要，此部經典為般若之精要。

觀自在菩薩。行深般若波羅蜜多時。

註釋

觀自在：指觀世音。觀理事無礙之境，而了達自在，有自利之妙用。是為「智」。觀一切眾生之機，而利他之妙用。是為「悲」。悲智雙運，利自利他，故得「觀自在」之名。

▼ 菩薩：梵語「菩提薩埵」的簡稱。

▼ 深：指「法空般若」，法空者，五蘊亦空。深的對應詞為淺，是「人空般若」。人空者，人體為五蘊之假和合，其中無有真實之我體。

017

照見五蘊皆空。度一切苦厄。

▼

五蘊：佛教用以總括世間萬法者。五蘊分別是：

色蘊，障礙義，即一切相障有礙之處者，與物質之義相似。指的是境處。五蘊中最難了解其為空者，即色蘊。因有物質、有阻礙，似非空也。

受蘊，領納義，即對於外境或苦或樂，及不苦不樂等之感受。亦可用「感情」一詞說明。指的是內心。

想蘊，取像義，指因為感受到印象而生出的思想。指的是內心。

行蘊，造作義，即對外境之動作。

識蘊，了別義，即了別外境，變出外境之本體。

苦厄：苦指生死苦果。厄指煩惱苦因，能厄縛眾生。苦厄皆由五蘊不空而起。由妄認五蘊不空，即生貪嗔癡等煩惱。由有煩惱，即種苦因。由種苦因，即有苦果。

▼

舍利子。

舍利子。

佛的大弟子。舍利是一種百舌鳥，其母辯才聰利，以此鳥為名。舍利子又依其母為名，故名舍利子。《心經》從這一句開始，是觀世音菩薩對弟子的開示。在此句之前，是撰寫經文者的前言。

018

色不異空。空不異色。色即是空。空即是色。受想行識。亦復如是。

▼ 註釋

▼ 色不異空。空不異色：以五蘊與空對應來看，可顯明空義。能知色不異空，無聲色貨利可貪，無五欲塵勞可戀，即出凡夫境界。能知空不異色，不入二乘涅槃，而度化眾生，即出二乘境界，此乃菩薩之行也。

▼ 不異：指不相同的兩件事。

▼ 即是：指是同一件事。

舍利子。是諸法空相。

▼ 註釋

▼ 諸法：這裡說的「諸法」，指的是前面說過的五蘊。

▼ 空相：這裡說的「空相」，和前面說的「空性」，非是但空，是諸法之上有上所顯之空，是離空有二邊之空。

019

不生不滅。不垢不淨。不增不減。

註釋

▼不生不滅：世間諸法，可用「體、相、用」三種角度來看——「體」：本體。有出生、有消滅，生滅等相，起分別心。

▼不垢不淨：「相」指現象、表相。有垢染、有清淨，生執著我見。

▼不增不減：「用」指作用、功能。有增加、有減少，因而五蘊不空。菩薩依般若之妙用，既照見五蘊皆空，則無生滅諸相。故不生等也。

是故空中無色。無受想行識。無眼耳鼻舌身意。無色聲香味觸法。無眼界。乃至無意識界。

註釋

▼是故空中無色。無受想行識：空相之義分為三科，因為人人資質不同，而做這樣的分類。此為其一：空凡夫法，為迷心重者說五蘊。

▼無眼耳鼻舌身意。無色聲香味觸法：空凡夫法，為迷色重者說十二處——

▼六根：眼處、耳處、鼻處、舌處、身處、意處

▼六塵：色處、聲處、香處、味處、觸處、法處

▼無眼界。乃至無意識界：空凡夫法，為迷心迷色俱重者說十八界——

無無明。亦無無明盡。乃至無老死。亦無老死盡。

六根界：眼界、耳界、鼻界、舌界、身界、意界

六識界：眼識、耳識、鼻識、舌識、身識、意識

六塵界：色界、聲界、香界、味界、觸界、法界

註釋

此為空相之義其二：空二乘法。緣覺者，常觀十二因緣而悟道。十二因緣總共有：無明、行、識、名色、六入、觸、受、愛、取、有、生、老死。以上概括：過去所作之因，現在所受之果，現在所作之因，未來所受之果。

十二因緣，說人生之生死苦果的起源和次序。藉流轉還滅二門以顯示世間及出世間法。

▼ 流轉者，是無明乃至老死的世間法。還滅者，無明盡，乃至老死盡的出世間法。

▼ 無無明。乃至無老死：行般若者，世間法空。

▼ 無無明盡。乃至無老死盡：行般若者，出世間法空。

無苦集滅道。

聲聞者（聞佛教聲），觀四諦而悟道——

苦諦，生死報，世間苦果。

集諦，煩惱業，世間苦因。

滅諦，涅槃果，出世間樂果。

道諦，菩提道，出世間樂因。

前二者流轉，後二者還滅。若行般若者，世間及出世間法皆空，故經云：無苦集滅道。

無智亦無得。以無所得故。

▼無智：此為空相之義其三：空大乘法。大乘菩薩求種種智，以期證得佛果，故超出聲聞緣覺之境界。所謂智，所謂得，皆不應執著。

▼無得：所謂得者，乃對未得而言。既得之後，便知此事本來具足、在凡不減，在聖不增，亦無所謂得。

菩提薩埵。依般若波羅蜜多故。心無罣礙。無罣礙故。無有恐怖。遠離顛倒夢想。究竟涅槃。

▼ 註釋

菩提薩埵：菩薩的完整梵語。

三世諸佛。依般若波羅蜜多故。得阿耨多羅三藐三菩提

▼ 註釋

三世諸佛。依般若波羅蜜多故。得阿耨多羅三藐三菩提。

▼ 三藐三菩提：正等正覺也。

▼ 阿耨多羅：無上也。

故知般若波羅蜜多。是大神咒。是大明咒。是無上咒。是無等等咒。能除一切苦。真實不虛。

▼ 能除一切苦。真實不虛。

▼ 註釋

故知般若波羅蜜多。是大神咒。是大明咒。是無上咒。是無等等咒。

大神咒：咒者，祕密不可思議，功能殊勝。此經是經，而今又稱為咒者，意即其神效之速也。大神咒，稱其能破煩惱，神妙難測。

大明咒：稱其能破無明，照滅癡闇。

▼ 無上咒：稱其令因行滿，至理無加。

▼ 無等等咒：稱其令果德圓，妙覺無等。

▼ 能除一切苦。真實不虛：能除一切苦者，是般若用。真實不虛者，是般若體。

故說般若波羅蜜多咒。即說咒曰。

以上說顯了般若竟，此說祕密般若。般若之妙義妙用，前已說竟。尚有難於言說思想者，故續說之。

揭諦揭諦　波羅揭諦　波羅僧揭諦　菩提薩婆訶

咒文依例不釋。但當誦持，自獲利益。

Part 2
——
靜心書寫 《般若心經》

在筆與紙的接觸、手與眼的協調中，由身動而至心靜，達到練字也練心的境界。

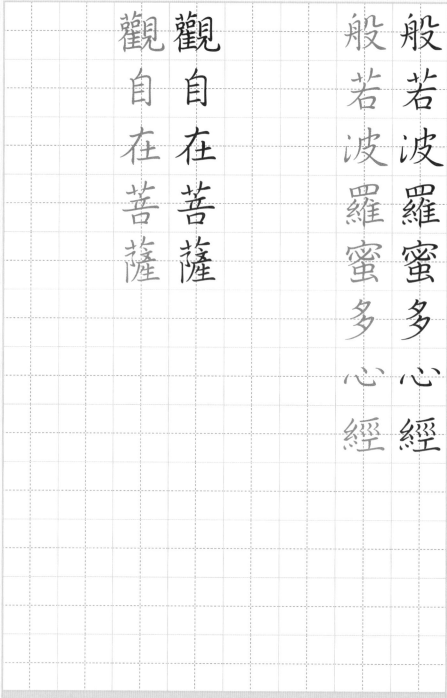

般若波羅蜜多心經

般若波羅蜜多心經

觀自在菩薩

觀自在菩薩

大意 ▶以大智大慧，離苦得樂去彼岸淨土的重點提要。※般若，拼音bō rě；注音ㄅㄛ ㄖㄜˇ。
　　 ▶觀世音菩薩

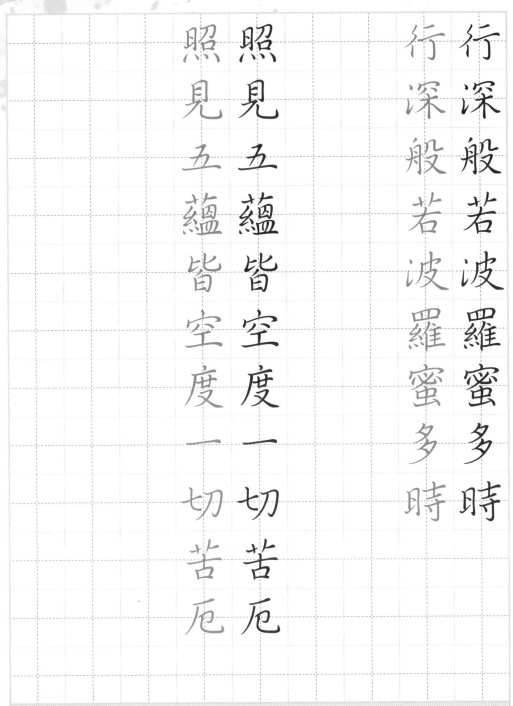

行深般若波羅蜜多時
行深般若波羅蜜多時
照見五蘊皆空度一切苦厄
照見五蘊皆空度一切苦厄

大意 ▶用自觀自在的智慧，去到無煩惱的彼岸境地。
▶不被色、受、想、行、識五蘊干擾，看透其本質虛幻，就能得到解脫，以本心去看待一切苦難。

027

舍利子色不異空空不異色

舍利子色不異空空不異色

色即是空空即是色

色即是空空即是色

大意 ▶舍利子啊，有形、窒礙的表相，不會永遠不變，都會成虛無，和沒有自我的空性，沒有差別。
▶萬事萬物都是虛幻，最後一切成空，而「空」也是萬事萬物的本質。

028

受想行識亦復如是

受想行識亦復如是

舍利子是諸法空相

舍利子是諸法空相

不生不滅不垢不淨不增不減

不生不滅不垢不淨不增不減

是故空中無色無受想行識

是故空中無色無受想行識

無眼耳鼻舌身意

無眼耳鼻舌身意

無色聲香味觸法

無色聲香味觸法

大意 ▶所以有了正法空性，就不受阻礙干擾，一切的感覺、想法、行動、意識，都因為空性而不執著。
▶就像身上的六根無作用。
▶六塵也無作用。

030

無眼界乃至無意識界

無眼界乃至無意識界

無無明亦無無明盡

無無明亦無無明盡

乃至無老死亦無老死盡

乃至無老死亦無老死盡

大意 ▶不因眼睛看到的事物受限制，明白感覺、感受到的，隨時都會再有變化，終將變成空無。
▶世間十二因緣，無限反覆流轉。
▶出世間則十二因緣還滅。以般若觀照諸法實相，則一切變成空無。

031

無苦集滅道

無苦集滅道

無智亦無得以無所得故

無智亦無得以無所得故

菩提薩埵依般若波羅蜜多故

菩提薩埵依般若波羅蜜多故

大意　▶聽聞佛聲、觀四諦，從而悟道。
　　　▶有智慧卻不執著，有所得亦不執著，皆是因為覺悟，所以不執著。
　　　▶之所以成為菩薩，就是因為修持「般若波羅蜜多」。※埵，拼音duǒ；注音ㄉㄨㄛˇ

心無罣礙無罣礙故無有恐怖

遠離顛倒夢想究竟涅槃

大意 ▶心裡不再被萬事萬物羈絆，因為不受羈絆，不再心生恐懼不安。
▶不再以邪為正，以正為邪，沉溺虛幻境地，來到生命的真實地「涅槃」，證得永恆。

033

三世諸佛依般若波羅蜜多故

三世諸佛依般若波羅蜜多故

得阿耨多羅三藐三菩提

得阿耨多羅三藐三菩提

故知般若波羅蜜多

故知般若波羅蜜多

大意 ▶過去、現在、未來的菩薩之所以成佛，都是修持「般若波羅蜜多」。
▶悟得至高無上的正等正覺。※耨，拼音nòu；注音ㄋㄡˋ
▶「般若波羅蜜多」有許多不可思議之處。

是大神咒是大明咒

是大神咒是大明咒

是無上咒是無等等咒

是無上咒是無等等咒

能除一切苦真實不虛

能除一切苦真實不虛

即說咒曰

即說咒曰

故說般若波羅蜜多咒

故說般若波羅蜜多咒

揭諦揭諦　波羅揭諦　波羅僧揭諦　菩提薩婆訶

大意　▶去吧！去吧！去到彼岸，
▶用正法修行，去到彼岸。圓滿開悟成道！※訶，拼音hē；注音ㄏㄜ

037

般若波羅蜜多心經

觀自在菩薩行深般若波羅蜜

多時照見五蘊皆空度一切苦

厄舍利子色不異空空不異色

色即是空空即是色受想行識

亦復如是舍利子是諸法空

不生不滅不垢不淨不增不減

是故空中無色無受想行識無

眼耳鼻舌身意無色聲香味觸

法無眼界乃至無意識界無無

明亦無無明盡乃至無老死亦

無老死盡無苦集滅道無智亦

無得以無所得故菩提薩埵依

般若波羅蜜多故心無罣礙無

罣礙故無有恐怖遠離顛倒夢

想究竟涅槃三世諸佛依般若

波羅蜜多故得阿耨多羅三藐

三菩提故知般若波羅蜜多是
大神咒是大明咒是無上咒是
無等等咒能除一切苦真實不
虛故說般若波羅蜜多咒即說
咒曰
揭諦揭諦　波羅揭諦
波羅僧揭諦　菩提薩婆訶

般若波羅密多心経

觀自在菩薩行深般若波羅密多

時照見五蘊皆空度一切苦厄舍

利子色不異空空不異色色即是

空空即是色受想行識亦復如是

舍利子是諸法空相不生不滅不

垢不淨不增不減是故空中無色

無受想行識無眼耳鼻舌身意無
色聲香味觸法無眼界乃至無意
識界無無明亦無無明盡乃至無
老死亦無老死盡無苦集滅道無
智亦無得以無所得故菩提薩埵
依般若波羅蜜多故心無罣礙無
罣礙故無有恐怖遠離顛倒夢想
究竟涅槃三世諸佛依般若波羅

密多故得阿耨多羅三藐三菩提
故知般若波羅蜜多是大神咒是
大明咒是無上咒是無等等咒能
除一切苦真實不虛故說般若波
羅蜜多咒即說咒曰揭諦揭諦波
羅揭諦波羅僧揭諦菩提薩婆訶

般若波羅蜜多心經

般若波羅蜜多心經

觀自在菩薩行深般若波羅蜜多

觀自在菩薩行深般若波羅蜜多

時照見五蘊皆空度一切苦厄舍

時照見五蘊皆空度一切苦厄舍

利子色不異空空不異色色即是

空空即是色受想行識亦復如是

舍利子是諸法空相不生不滅不

垢不净不增不減是故空中無色

無受想行識無眼耳鼻舌身意無

色聲香味觸法無眼界乃至無意

識界無無明亦無無明盡乃至無老死亦無老死盡無苦集滅道無智亦無得以無所得故菩提薩埵

依般若波羅密多故心無罣礙無

依般若波羅密多故心無罣礙無

罣礙故無有恐怖遠離顛倒夢想

罣礙故無有恐怖遠離顛倒夢想

究竟涅槃三世諸佛依般若波羅

究竟涅槃三世諸佛依般若波羅

密多故得阿耨多羅三藐三菩提

故知般若波羅蜜多是大神呪是

大明呪是無上呪是無等等呪能

除一切苦真實不虛故說般若波

除一切苦真實不虛故說般若波

羅蜜多呪即說呪曰揭諦揭諦波

羅蜜多呪即說呪曰揭諦揭諦波

羅揭諦波羅僧揭諦菩提薩婆訶

羅揭諦波羅僧揭諦菩提薩婆訶

般若波羅蜜多心經

觀自在菩薩行深般若波羅蜜多
時照見五蘊皆空度一切苦厄舍
利子色不異空空不異色色即是
空空即是色受想行識亦復如是
舍利子是諸法空相不生不滅不
垢不淨不增不減是故空中無色
無受想行識無眼耳鼻舌身意無

色聲香味觸法無眼界乃至無意
識界無無明亦無無明盡乃至無
老死亦無老死盡無苦集滅道無
智亦無得以無所得故菩提薩埵
依般若波羅蜜多故心無罣礙無
罣礙故無有恐怖遠離顛倒夢想
究竟涅槃三世諸佛依般若波羅
蜜多故得阿耨多羅三藐三菩提

故知般若波羅蜜多是大神咒是
大明咒是無上咒是無等等咒能
除一切苦真實不虛故說般若波
羅蜜多咒即說咒曰揭諦揭諦波
羅揭諦波羅僧揭諦菩提薩婆訶

般若波羅蜜多心經

觀自在菩薩行深般若波羅蜜多

時照見五蘊皆空度一切苦厄舍

利子色不異空空不異色色即是

空空即是色受想行識亦復如是

舍利子是諸法空相不生不滅不

垢不淨不增不減是故空中無色

無受想行識無眼耳鼻舌身意無
色聲香味觸法無眼界乃至無意
識界無無明亦無無明盡乃至無
老死亦無老死盡無苦集滅道無
智亦無得以無所得故菩提薩埵
依般若波羅蜜多故心無罣礙無
罣礙故無有恐怖遠離顛倒夢想
究竟涅槃三世諸佛依般若波羅

蜜多故得阿耨多羅三藐三菩提

故般若波羅蜜多是大神咒是大

明咒是無上咒是無等等咒能除

一切苦真實不虛故說般若波羅

蜜多咒即說咒曰揭諦揭諦般羅

揭諦般羅僧揭諦菩提莎婆呵

般若波羅蜜多心經

觀自在菩薩行深般若波羅蜜多

時照見五蘊皆空度一切苦厄舍

057

利子色不異空空不異色色即是

空即是色受想行識亦復如是

空空即是色受想行識亦復如是

舍利子是諸法空相不生不滅不

舍利子是諸法空相不生不滅不

垢不淨不增不減是故空中無色

無受想行識無眼耳鼻舌身意無

色聲香味觸法無眼界乃至無意

識界無無明亦無無明盡乃至無

老死六無老死盡無苦集滅道無

智亦無得以無所得故菩提薩埵

依般若波羅蜜多故心無罣礙無

罣礙故無有恐怖遠離顛倒夢想

究竟涅槃三世諸佛依般若波羅

蜜多故得阿耨多羅三藐三菩提

蜜多故得阿耨多羅三藐三菩提

故般若波羅蜜多是大神呪是大

故般若波羅蜜多是大神呪是大

明呪是無上呪是無等等呪能除

明呪是無上呪是無等等呪能除

一切苦真實不虛故說般若波羅

蜜多呪即說呪曰揭諦揭諦般羅

揭諦般羅僧揭諦菩提莎婆呵

般若波羅蜜多心經

觀自在菩薩行深般若波羅蜜多

時照見五蘊皆空度一切苦厄舍

利子色不異空空不異色色即是

空空即是色受想行識亦復如是

舍利子是諸法空相不生不滅不

垢不淨不增不減是故空中無色

無受想行識無眼耳鼻舌身意無

色聲香味觸法無眼界乃至無意
識界無無明亦無無明盡乃至無
老死亦無老死盡無苦集滅道無
智亦無得以無所得故菩提薩埵
依般若波羅蜜多故心無罣礙無
罣礙故無有恐怖遠離顛倒夢想
究竟涅槃三世諸佛依般若波羅
蜜多故得阿耨多羅三藐三菩提

故般若波羅蜜多是大神咒是大

明咒是無上咒是無等等咒能除

一切苦真實不虛故說般若波羅

蜜多咒即說咒曰揭諦揭諦般羅

揭諦般羅僧揭諦菩提莎婆呵

般若波羅蜜多心経

觀自在菩薩行深般若波羅蜜多

時照見五蘊皆空度一切苦厄舍

利子色不異空空不異色色即是

空空即是色受想行識亦復如是

舍利子是諸法空相不生不滅不

垢不淨不增不減是故空中無色

無受想行識無眼耳鼻舌身意無
色聲香味觸法無眼界乃至無意
識界無無明亦無無明盡乃至無
老死亦無老死盡無苦集滅道無
智亦無得以無所得故菩提薩埵
依般若波羅蜜多故心無罣礙無
罣礙故無有恐怖遠離顛倒夢想
究竟涅槃三世諸佛依般若波羅

蜜多故得阿耨多羅三藐三菩提
故知般若波羅蜜多是大神咒是
大明咒是無上咒是無等等咒能
除一切苦真實不虛故說般若波
羅蜜多咒即說咒曰揭諦揭諦波
羅揭諦般羅僧揭諦菩提莎婆訶

般若波羅蜜多心經

觀自在菩薩行深般若波羅蜜多

時照見五蘊皆空度一切苦厄舍

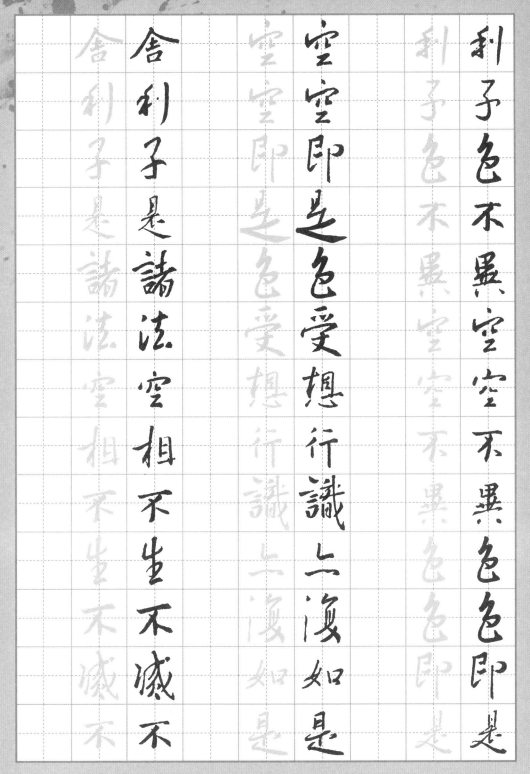

利子色不異空空不異色色即是

空空即是色受想行識亦復如是

舍利子是諸法空相不生不滅不

垢不淨不增不減是故空中無色

垢不淨不增不減是故空中無色

無受想行識無眼耳鼻舌身意

無受想行識無眼耳鼻舌身意

色聲香味觸法無眼界乃至無意

色聲香味觸法無眼界乃至無意

智亦無得以無所得故菩提薩埵

老死亦無老死盡無苦集滅道無

識界無無明乃至無

依般若波羅蜜多故心無罣礙

依般若波羅蜜多故心無罣礙

罣礙故無有恐怖遠離顛倒夢想

罣礙故無有恐怖遠離顛倒夢想

究竟涅槃三世諸佛依般若波羅

究竟涅槃三世諸佛依般若波羅

蜜多故得阿耨多羅三藐三菩提

故知般若波羅蜜多是大神呪是

大明呪是無上呪是無等等呪能

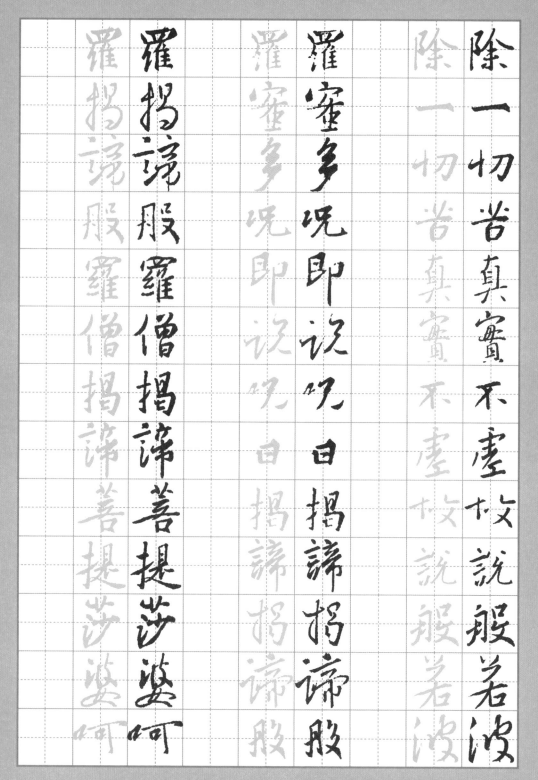

除一切苦真實不虛故說般若波

羅蜜多呪即説呪曰揭諦揭諦般

羅揭諦般羅僧揭諦菩提莎婆呵

般若波羅蜜多心経
觀自在菩薩行深般若波羅蜜多
時照見五蘊皆空度一切苦厄舍
利子色不異空空不異色色即是
空空即是色受想行識亦復如是
舍利子是諸法空相不生不滅不
垢不净不增不減是故空中無色
無受想行識無眼耳鼻舌身意無

色聲香味觸法無眼界乃至無意
識界無無明亦無無明盡乃至無
老死亦無老死盡無苦集滅道無
智亦無得以無所得故菩提薩埵
依般若波羅蜜多故心無罣礙無
罣礙故無有恐怖遠離顛倒夢想
究竟涅槃三世諸佛依般若波羅
蜜多故得阿耨多羅三藐三菩提

故知般若波羅蜜多是大神呪是
大明呪是無上呪是無等等呪能
除一切苦真實不虛故說般若波
羅蜜多呪即說呪曰揭諦揭諦般
羅揭諦般羅僧揭諦菩提薩婆訶

國家圖書館出版品預行編目（CIP）資料

名家書法練習帖：弘一法師・董其昌・王羲之
般若心經／大風文創編輯部作.– 初版.-- 新北市：
大風文創股份有限公司, 2024.02　面；　公分
ISBN 978-626-98000-0-1（平裝）

1. CST：法帖

943.6　　　　　　　　　　　　　　　112019142

線上讀者問卷
關於本書的任何建議或心得，
歡迎與我們分享。

https://shorturl.at/cnDG0

名家書法練習帖
弘一法師・董其昌・王羲之 般若心經

作　　　者／大風文創編輯部
主　　　編／林巧玲
特約編輯／王雅卿
封面設計／N.H.Design
內頁排版／陳琬綾
發 行 人／張英利
出 版 者／大風文創股份有限公司
電　　　話／（02）2218-0701
傳　　　真／（02）2218-0704
網　　　址／http://windwind.com.tw
E‐Ma i l／rphsale@gmail.com
Facebook／大風文創粉絲團
　　　　　　http://www.facebook.com/windwindinternational
地　　　址／231 台灣新北市新店區中正路 499 號 4 樓

台灣地區總經銷／聯合發行股份有限公司
電　　　話／（02）2917-8022
傳　　　真／（02）2915-6276
地　　　址／231 新北市新店區 寶橋路 235 巷 6 弄 6 號 2 樓

香港地區總經銷／豐達出版發行有限公司
電　　　話／（852）2172-6533
傳　　　真／（852）2172-4355
地　　　址／香港柴灣永泰道 70 號 柴灣工業城 2 期 1805 室

初版二刷／2024 年 4 月
定　　　價／新台幣 180 元